.

 c_2

.